SHOWCARD ALPHABETS

SHOWCARD ALPHABETS

100 Complete Fonts

Selected and Arranged by
Dan X. Solo
From the
Solotype Typographers Catalog

Dover Publications, Inc. · New York

Copyright

Copyright © 1996 by Dover Publications, Inc.
All rights reserved under Pan American and International Copyright Conventions.

Published in Canada by General Publishing Company, Ltd., 30 Lesmill Road, Don Mills, Toronto, Ontario.
Published in the United Kingdom by Constable and Company, Ltd., 3 The Lanchesters, 162-164 Fulham Palace Road, London W6 9ER.

Bibliographical Note

Showcard Alphabets: 100 Complete Fonts is a new work, first published by Dover Publications, Inc., in 1996.

DOVER *Pictorial Archive* SERIES

This book belongs to the Dover Pictorial Archive Series. You may use the letters in these alphabets for graphics and crafts applications, free and without special permission, provided that you include no more than six words composed from them in the same publication or project. (For any more extensive use, write directly to Solotype Typographers, 298 Crestmont Drive, Oakland, California 94619, who have the facilities to typeset extensively in varying sizes and according to specifications.)

However, republication or reproduction of any letters by any other graphic service, whether it be in a book or in any other design resource, is strictly prohibited.

Library of Congress Cataloging-in-Publication Data

Solo, Dan X.
 Showcard alphabets : 100 complete fonts / selected and arranged by Dan X. Solo from the Solotype Typographers catalog.
 p. cm. — (Dover pictorial archive series)
 ISBN 0-486-28976-1
 1. Type and type-founding—Display type. 2. Printing—Specimens. 3. Alphabets. I. Solotype Typographers. II. Title. III. Series.
Z250.5.D57S653 1996
686.2′24—dc20
 95-42681
 CIP

Manufactured in the United States of America
Dover Publications, Inc., 31 East 2nd Street, Mineola, N.Y. 11501

Alois

ABCDEFGH
IJLKMNO
PQRSTU
VWXYZ

abcdefghijk
lmnopqrst
uvwxyz

Ballroom

ABCDEFGHIJKL
MNOPQRSTU
VWXYZ&

abcdeffghijklmn
opqrstuvwxyz

1234567890

Banter

Aa Bb Cc Dd
Ee Ff Gg Hh
Ii Jj Kk Ll
Mm Nn Oo Pp Qq
Rr Ss Tt Uu
Vv Ww Xx Yy Zz

BEATRICE

ABCDEFG
HIJKLM
NOPQRST
UVWXYZ

Bill Jones Light

AaBbCcDdEeFf
GgHhIiJjKkKk
LlMmNnOoPp
QQQqRrRrSsSs
TtUuUuVvWw
XxYyYyZz&&&&

aabcdefghijkklmn
opqrstuuvwxyyz

11112233334444
55667788990O

Brush 37 Light

ABCDEFGHIJ
KLMNOOPQ
RSTUVW
XYYZ

abcdefghijklmno
pqrstuvwxyz

&$¢

1234567890

Brush 40 Medium

ABCDEFG
HIJKLMN
OPQRSTU
VWXYZ

abcdeefghij
klmnnopqr
stuvwxyz

&$¢

1234567890

Brush One Demi

AABCDEFGHHII
JJKKLMNOPQRS
TUUVWXYZ&&

abcdeffghhijklmnop
qrrstuuvwxyyz

$1234567890¢%

Brush One Extra

AA ABCDEFGHH
IIJJKLMNOPQR
STUUVWXYZ&E

abcdeffghhijklmn
opqrrstuvwxyyz

$1234567890¢%

Bulletin Casual

ABCDEFGH
IJKLMNOPQR
STUVWXYZ

abcdefghijklmno
pqrstuvwxyz

&$¢

1234567890

Card Roman

ABCDEFG
HIJKLMN
OPQRSTUV
WXYZ

& &

abcdefghijklm
nopqrstuvwxyz

BUMPUS

ABCDE
FGHIJK
LMNOP
QRSTU
VWXYZ

Card Script Bold

ABCDEFG
HIJKLMNO
PQRST
UVWXYZ

abcdefghijklmnop
qrstuvwxyz

CARTOON LIGHT

ABCDEFGH
IJKLMNOP
QRSTUV
WXYZ

(&;!?$¢)

1234567890

CARTOON BOLD

ABCDEFGH
IJKLMNOP
QRSTUV
WXYZ

(&¡!?$)

1234567890

CATTLEMAN

ABCDEFG
HIJKLMNO
PQRSTU
VWXYZ

&

1234567890

Charter Casual

ABCDEFGHI
JKLMNOPQR
STUVWXYZ

abcdefghijklmn
opqrstuvwxyz

&;?!

1234567890

Checkout

ABCDEFGHIJ
KLMNOPQRSTU
VWXYZ
&
abcdeefghijklmn
opqrsttuvwxyz

$1234567890¢

CLOTILDE

ABCDEFG
HIJKLMN
OPQRSTU
VWXYZ

Collegiate

ABCDEFGHIJK
LMNOPQRSTU
VWXYZ

abcdefghijklmno
pqrstuvwxyz

&

$1234567890¢

Collegiate Bold

ABCDEFGHIJK
LMNOPQRSTU
VWXYZ

abcdefghijklmno
pqrstuvwxyz

&

$1234567890¢

COLLINS

ABCDEFG
HIJKLMN
OPQRST
UVWXYZ

Convention

ABCDEFGHIJ
KLMNOPQRST
UVWXYZ&

abcdefghijklmn
opqrstuvwxyz

1234567890

CONWAY LIGHT

ABCDEFGHIJ
KLMNOPQRS
STUVWXYZ

ET &

$1234567890

CONWAY BOLD

ABCDEFGH
IJKLMNOPØ
RSSTUV
WXYZ

ET &

$1234567890

CUTOUT SLOPE

ABCDEFG
HIJKLMNO
PQRST
UVWXYZ
&

Darling

ABCDEFGHIJKLMNO
PQRSTUVWXYZ&

abcdefghhijklmmnn
opqrstuvwxyz

1234567890

Dom Diagonal

ABCDEFGHIJ
KLMNOPQRST
UVWXYZ

abcdefghijklmno
pqrstuvwxyz

$1234567890¢

Dom Casual Bold

ABCDEFGHIJK
LMNOPQRST
UVWXYZ

abcdefghijklmn
opqrstuvwxyz

&¡!?

$1234567890¢

Dotted Casual

ABCDEFGH
IJKLMNOPQ
RSTUVWXYZ

abcdefghijklm
nopqrstuvwxyz

(;?!)

1234567890

Fiesta Bold

ABCDEFGHIJ
KLMNOPQRST
VWXYZ&

aabcdeffgghi
jklmnopqrst
uvwxyyz

1234567890

FARESTER

ABCDE
FGHIJK
LMNOP
QRSTU
VWXYZ
&

FUNHOUSE

AAAaaBBccDD
EEEEFFGgHHhhIIii
JJKkLLLLMM
NNNNoOPPQRR
SSSTtTUUuVv
WwXYyyZ&;!?

$1234567890¢

GLOBAL

ABCDEFG
HIJKLMN
OPQRSTU
VWXYZ

1234567890

Gumball Bold

ABCDEFGHIJKLMMNOPQRSTUVWXYZ

abcdefghijklmnopqrstuvwxyz

&;:!?

$1234567890

Harper Quick

ABCDEFGHIJKLMN
OPQRSTUVWXYZ

abcdefghijklmnop
qrstuvwxyz

&;!?

$1234567890¢

Harvey Gurl

ABCDEFG
HIJKLM
NOPQRST
UVWXYZ

abcdefghijklmnopq
rstuvwxyz

Havana

ABCDEFGHIJKLMN
OPQRSTUVWXYZ

abcdefghijklmnop
qrstuvwxyz

&;!?

$1234567890¢

Hogan Script

ABCDEFGHIJKLM
NOPQRSTUVWXYZ

abcdefghijklmnop
qrstuvwxyz

&;!?

$1234567890¢

Hoskins

ABCDEFGHIJK
LMNOOPQR
STUVWXYZ&

abccdefghijklmn
opqrstuvwxyz

$1234567890¢

Hostess

ABCDEFGHIJ
KLMNOPQRST
UVWXYZ

abcdefghijklmnop
qrstuvwxyz

&;!?

$1234567890¢

Houston Street

ABCDEFGHIJKL
MMNNOPQRS
TUVWWXYZ

abcdefghijklmnopq
rstuvwxyz &;!?

$1234567890¢

Humboldt

ABCDEFGHI
JKLMNOPQR
STUVWXYZ

abcdefghijklmno
pqrstuvwxyz

&;!?$¢

1234567890

Jade Script

ABCDEFGHIJKLM
NOPQRSTUVWXYZ

abcdefghijklmnopqrstuvwxyz

&;!?

$1234567890¢

Jangle

ABCDEFGHI
JKLMNOPQR
STUVWXYZ

abcdefghijklmn
opqrstuvwxyz
&!?

Jangle Slope

ABCDEFGHI
JKLMNOPQR
STUVWXYZ

abcdefghijklmn
opqrstuvwxyz
&!?

Jim Jam Brush

ABCDEFGH
IJKLMNO
PQRSTUV
WXYZ&

abcdeefghijk
lmnnopqrs
tuvwxyz

1234567890

KENT SANS

ABCDEF
GHIJK
LMNOPQ
RSTUV
WXYZ
&

KIDDIE CORRAL

AAABBCCDEFG
GHIJKLMNNOO
PQQRSSSTU
VWXYZ
(&;!?)

1234567890

Lamarr

ABCDEFGHIJKLM
NOPQRSTUVWXYZ
S

aabcdefghijklmn
opqrstuvwxyz
&E

$1234567890¢

Lorry

ABCDEFGH
IJKLMNOP
QRSTUVW
XYZ

abcdefghijklmno
pqrstuvwxyz

&;!?

$1234567890¢

Madrigal

ABCDEFGHI
JKLMNOPQR
STUVWXYZ

abcdefghijklmn
opqrstuvwxyz

(&;!?%)

$1234567890¢

Manessa

ABCDEFGH
IJKLMNO
PQRSTUV
WXYZ

abcdefghijk
lmnopqrs
tvwxyz

1234567890

MARKER MAGIC

ABCDEFGHI
JKLMNOPQRS
TUVWXYZ
&;!?

1234567890

Marketplace

ABCDEFGHIJ
KLMNOPQR
STUVWXYZ

abcdefghijklmno
pqrrsstuvwxyz

1234567890

MAX'S BEST

ABCDEFGHI
JKLMNOPQR
STUVWXYZ &

1234567890

Maypole

ABCDEFGHIJ
KLMNOPQR
STUVWXYZ

abcdefghijklmn
opqrstuvwxyz

&;!?

$1234567890¢

MILAN

ABCDE FGHIJ KLM NOPQR STUVW XYZ

Notiz Light

ABCDEFGHIJK
LMNOPQRS
TUVWXYZ

abcdefghijklmn
opqrstuvwxyz

&&;!?

$1234567890

Notiz Bold

ABCDEFGHIJK
LMNOPQRS
TUVWXYZ

abcdefghijklmn
opqrsstuvwxyz

&&;!?

$1234567890

OLD CAFÉ

ABCDE
FGHIJK
LMNOP
QRSTU
VWXYZ

OSWALD

ABCDEFG
HIJKLM
NOPQRST
UVWXYZ

&

Pacific Bounce

ABCDEFGHIJKL
MNOPQRSTUV
WXYZ

abcdefghijklmn
opqrstuvwxyz

&;!?

$1234567890¢

PARTNER

ABCDEF GHIJKL MNOPQR STUVW XYZ&

Patent

ABCDEFGHIJ
KLMNOPQRST
UVWXYZ
[&,!?]

abcdefghijklmn
opqrstuvwxyz

$1234567890¢

Pen Casual Light

aAaBbCcDdE
EeFfGgHhIi
JjJkKlLfLmM
NnOoPpPqQrRr
SsSsTtUuVvW
wXxYyYzZ

&

$1234567890¢

Pen Casual Light

aABCDEƎFF
GGHƎIJJKLLL
MNOPPQRSS
TTUVWXYZ

abcdefffghijklmno
pqrstuvwxyyz

&

$1234567890¢

Pen Casual Bold

aAaBbCcDd
EℇeeFfGgGgHh
ƏIiJjJKkK
LLℒlMmNnOo
PPpQqRrrSSs
TTtUuVvWw
XxYyZz&

1234567890

Pen Casual Bold

aABCDEFF
GgHƏIJKLLL
MNOPPQRSS
TTUVWXYYZ

abcdeffffghijklmno
pqrrstuvwxyyz

&

$1234567890¢

Phoenix Casual

ABCDEFGHIJK
LMNOPQRST
UVWXYZ&

abcdefghijkl
mnopqrstu
vwxyz

$1234567890¢

Pike Casual

ABCDEFGHIJ
KLMNOPQRST
UVWXYZ&

abcdefghij
klmnopqrst
uvwxyz

$1234567890¢

Portly

ABCDEFGHI
JKLMNOP
QRSTUV
WXYZ

abcdefghij
klmnopqrst
uvwxyz

&$¢

1234567890

Post Monotone

ABCDEEFG
HIJKLMNO
PQRSTUVW
XYZ&

aabcdefghh
ijkklmmnn
oopqrstuuvw
xyz

$1234567890

Quick Brush

ABCDEFG
HIJKLMN
OPQRSTU
VWXYZ&!

abcdefghi
jklmnopq
rstuvwxyz
1234567890

Ravenswood

ABCDEFGH
IJKLMNOP
QRSTUVW
XYZ&;?!$
abcdefghj
klmnopqr
stuvwxyz
1234567890

RICARDO SOLID

ABCDEFG
HIJKLMNO
PQRSTUV
WXYZ&;!?

12
34567890

ROCKY HORROR

ABCDEFGHIJ
KLMNOPQRS
TUVWXYZ&

1234567890

Roughcut

ABCDEFGHI
JKLMNOPQR
STUVWXYZ

abcdefghijkl
mnopqrstu
vwxyz

&

$1234567890¢

Roughneck

ABCDEFG
HIJKLMNOP
QRSTUVW
XYZ

abcdefghijk
lmnopqrst
uvwxyz

Sable Brush

ABCDEFGHIJK
LMNOPQRST
UVWXYZ

abcdefghijklm
nopqrstuvwxyz

&

$1234567890¢

SAM'S TUNE

ABCDEFG
HIJKLMN
OPQRSTU
VWXYZ

&

1234567890

SHOWCARD RAPID

ABCDEFGHI
JKLMNOPQR
STUVWXYZ
(&;!?)

1234567
890

Slanted Sable

AABCCDEEFGG
HIJJKLMMNN
OPQRRSTUUV
WXXYYZZ

abcdefghijkll mno
pqrstuvwxyz

&&

$1234567890¢

SNOWCONE

ABCDEFG
HIJKLMN
OPQRSTU
VWXYZ

&,.?!

Sturdy Script

AaBCDEeFfG
GHHJIJKLLM
MnNNOOPQQRS
TUuVVWW
XXYyZ&&;!?

aaabbccddeeefgghhhiii
jkkllmmmnnnooopq
prrrrssssstttttuuuvvwwxyyz
*
$1234567890

Sure Shot A

ABCDEFGHIJK
LMNOPQRSTU
VWXYZ

abcdefghijklmno
pqrstuvwxyz

&,.!?

$1234567890

Sure Shot B

ABCDEFGHIJK
LMNOPQRSTU
VWXYZ

abcdefghijklmno
pqrstuvwxyz

& ;,!?

$1234567890

SWIFT BOLD

ABCDEFGH
IJKLMNO
PQRSTU
VWXYZ

1234567890

Tabitha Script

ABCDEFGH
IJKLMNOPQ
RSTUVWXYZ

abcdefghijklmno
pqrstuvwxyz

&;!?

$1234567890¢

TARIFF

ABCDE
FGHIJK
LMNOP
QRSTU
VWXYZ

Time Script

ABCDEFGHI
JKLMNOPQRS
TUVWXYZ

abcdefghijklmn
opqrstuvwxyz

1234567890

Trailside No. 1

ABCDEFGHI
JKLMNOPQR
STUVWXYZ

abcdefghijklmno
pqrrsstuvwxyz

(&,!?)
1234567890

Trailside No. 2

ABCDEFGHI
JKLMNOPQR
STUVWXYZ

abcdefghijklmn
opqrstuvwxyz

&;!?
1234567890

UBALDO

ABCDEFG
HIJKLMNO
PQRSTUV
WXYZ
&

VENTURA SLIM

ABCDEFGHI
JKLMNOPQ
RSTUVWXYZ
&
1234567890

Vertex

ABCDEFGHIJKL
MNOPQRSTU
VWXYZ

abcdeffghijklmn
opqrstuvwxyz

&;!?

1234567890

Whammy

AAABCDDEFGHHII
JJKKLLMMNNOPP
QQRRSTUUVVWW
XXYYZZ&E

abbcddeffghhijklmnop
qrrstuuvwxyyz

$1234567890%

Whammy Bold

AAABCDEFGHH
IIJJKLMNOPQR
STUUVWXYZ&&

abcdeffghhijklmno
pqrrstuuvwxyyz

$1234567890¢%

Whatley

ABCDEFGHIJK
LMNOPQRST
UVWXYZ

abcdefghijklmno
pqrstuvwxyz

&

$1234567890¢

Whitestone Scrawl

ABCDEFG
HIJKLM
NOPQRST
UVWXYZ

abcdefghijklmnop
qrstuvwxyz

1234567890